溫泉頌

中國碑帖名品

二編

[六]

上海書畫出版社

《中國碑帖名品》（二編）編委會

編委會主任
　　王立翔

編委（按姓氏筆畫爲序）
　　王立翔　　田松青
　　朱艷萍　　張恒烟
　　孫稼阜　　馮　磊
　　馮彦芹

本册責任編輯
　　馮　磊

本册釋文注釋
　　俞　豐　　陳鐵男

本册圖文審定
　　田松青

前言

中華文明綿延五千餘年，文字實具第一功。從倉頡造字而雨粟鬼泣的傳說起，歷經華夏子民智慧聚集，薪火相傳，終使漢字生生不息、蔚爲壯觀。伴隨着漢字發展而成長的中國書法，基於漢字象形表意的特性，在一代又一代書寫者的努力之下，最終超越其實用意義，成爲一門世界上其他民族文字無法企及的純藝術，并成爲漢文化的重要元素之一。在中國知識階層看來，書法是中國人「澄懷味象」、寓哲理於詩性的藝術最高表現方式，她净化、提升了人的精神品格，歷來被視爲「道」「器」合一。而事實上，中國書法確實包羅萬象，從孔孟釋道到各家學說，從宇宙自然到社會生活，中華文化的精粹，在其間都得到了種種反映，書法無愧爲中華文化的載體。書法又推動了漢字的發展，篆、隸、草、行、真五體的嬗變和成熟，源於無數書家承前啓後，對漢字美的不懈追求，多樣的書家風格，則愈加顯示出漢字的無窮活力。那些最優秀的「知行合一」的書法家們是中華智慧的實踐者，他們匯成的這條書法之河印證了中華文化的發展。

因此，學習和探求書法藝術，實際上是瞭解中華文化最有效的一個途徑。歷史證明，漢字及其書法衝破了民族文化的隔閡和時空的限制，在世界文明的進程中發生了重要作用。我們堅信，在今後的文明進程中，這一獨特的藝術形式，仍將發揮出巨大的力量。然而，在當代社會經濟高速發展、不同文化劇烈碰撞的時期，書法也遭遇前所未有的挑戰，這其間自有種種因素，而漢字書寫的退化，或許是書法之道出現踟躕不前窘狀的重要原因，因此，有識之士深感傳統文化有「迷失」和「式微」之虞。書法藝術的健康發展，有賴於對中國文化、藝術真諦更深刻的體認，匯聚更多的力量做更多務實的工作，這是當今從事書法工作的專業人士責無旁貸的重任。

有鑒於此，上海書畫出版社以保存、還原最優秀的書法藝術作品爲目的，從系統觀照整個書法史藝術進程的視綫出發，於二〇一一年至二〇一五年間出版《中國碑帖名品》叢帖一百種，受到了廣大書法讀者的歡迎，成爲當代書法出版物的重要代表。爲了能夠更好地呈現中國書法的魅力，滿足讀者日益增長的需求，我們决定推出叢帖二編。二編將承續前編的編輯初衷，擴大名作的匯集數量，進一步提升品質，以利讀者品鑒到更多樣的歷代書法經典，獲得對中國書法史更爲豐富的認識，促進對這份寶貴遺産更深入的開掘和研究。

上海書畫出版社

簡 介

《溫泉頌》，又稱《松滋公元萇溫泉頌》。北魏宣武帝時期碑刻。陝西臨潼華清宮遺址出土。元萇（四五八—五一五），《魏書》有傳，北魏宣武帝時（五〇〇—五一五）爲雍州刺史。故此碑當爲宣武帝時所立。碑石圓首，有額，陽文篆書，九行，行四字，曰『魏使持節散騎常侍都督雍州諸軍事安西將軍雍州刺史松滋公河南元萇振興溫泉之頌』。碑陽楷書，二十行，行三十字。溫泉頌碑是華清池現存最早的文字實物資料，現存陝西臨潼華清池文物陳列室。此碑篆額書法奇詭，碑陽書法古樸精勁、端莊英偉，爲北魏時期的著名碑刻之一。

本次選用之本爲朵雲軒所藏清晚期稍舊本。整幅拓本爲私人所藏清末舊拓本。均爲首次原色全本影印。

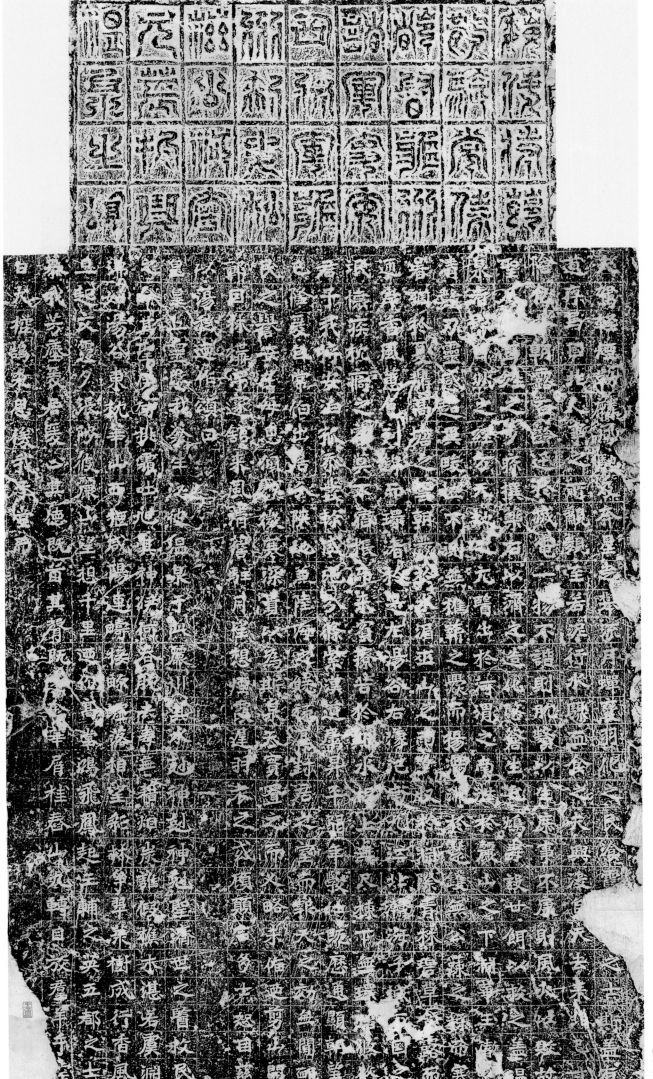

【整拓】

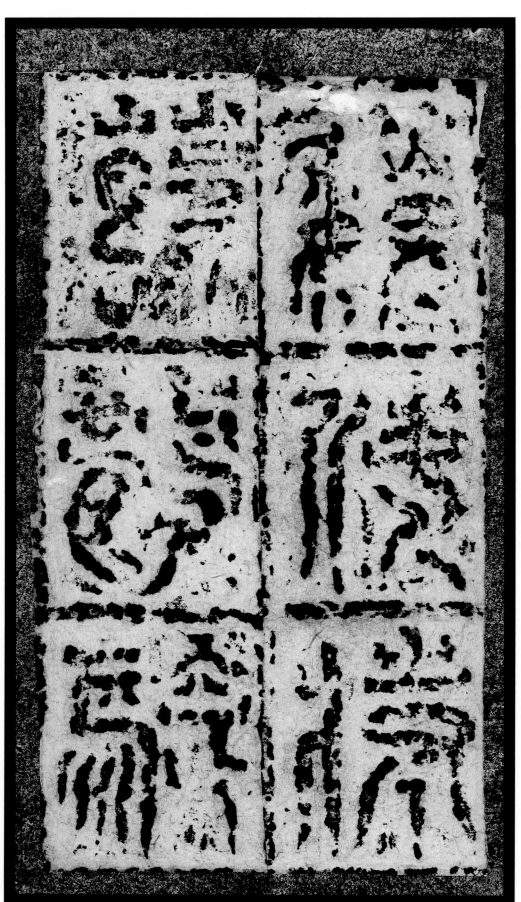

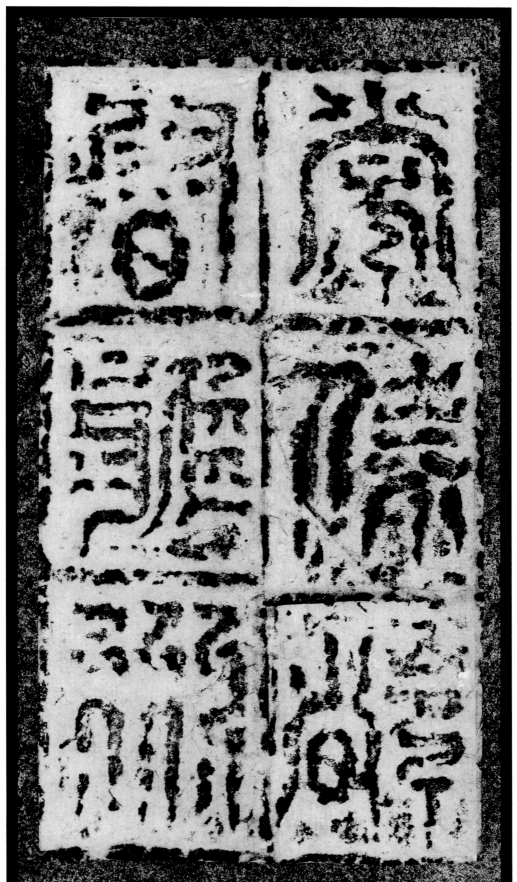

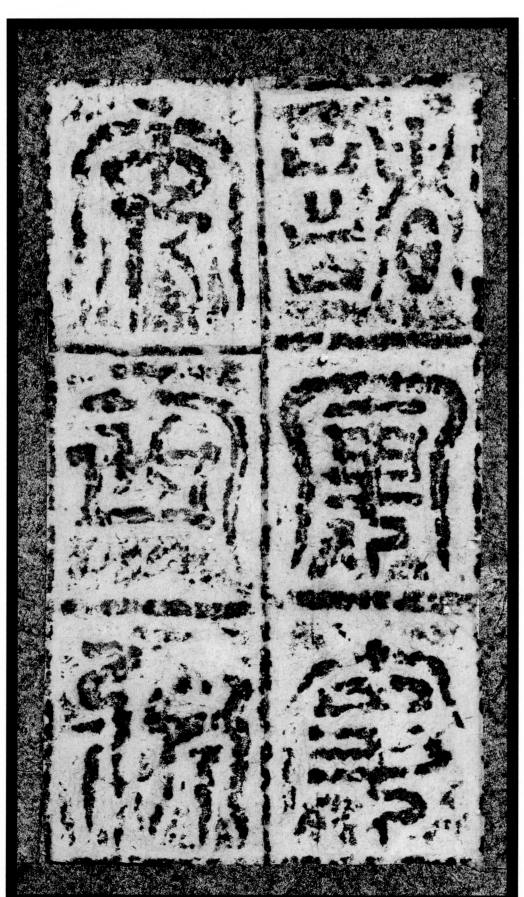

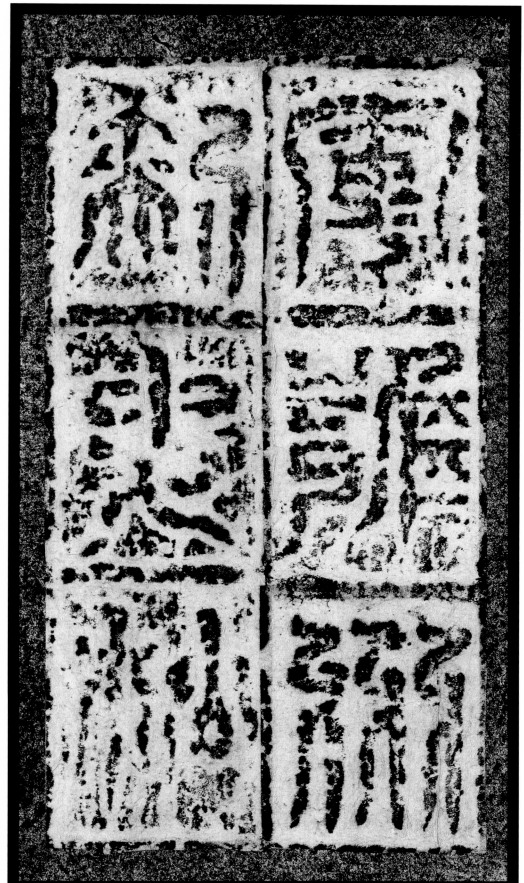

元萇：字於巔，河南洛陽人，北魏宗室，歷奉北魏文成、獻文、孝文、宣武、孝明五帝，內任腹心，外蕃維扞。性剛毅，少言笑，官位顯達後，妄自尊大，無禮貪虐。延昌四年（五一五）卒，年五十八，贈鎮北大將軍、定州刺史，謚「成」。詳見《魏書·元萇傳》《魏故侍中鎮北大將軍定州刺史松滋成公元君墓誌銘》。

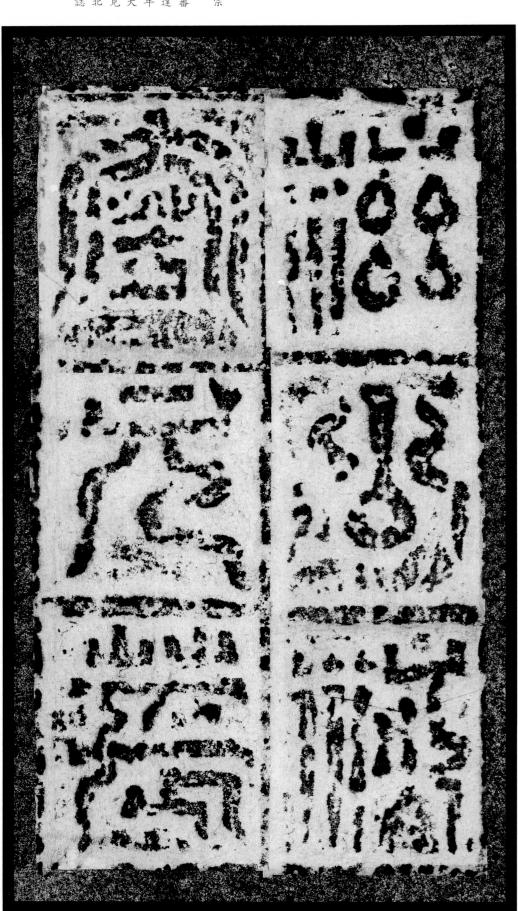

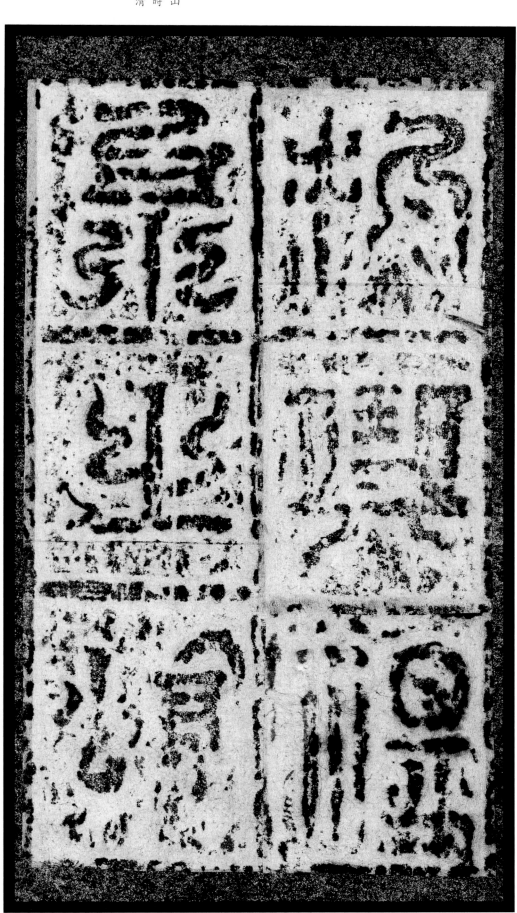

振興温　／　泉之頌　／

麟鳳：麒麟和鳳凰。

飡霞：餐食朝霞，指修習仙道之術。語出《漢書·司馬相如傳下》：「呼吸沆瀣兮餐朝霞。」顏師古注引應劭：「《列仙傳》陵陽子言春食朝霞，朝霞者，日始欲出赤黃氣也。夏食沆瀣，沆瀣，北方夜半氣也。并天地玄黃之氣爲六氣。」飡，同「餐」。

吸露：吸飲露水，指德性高潔。語出屈原《九章·悲回風》：「吸湛露之浮源兮，漱凝霜之雰雰。」王逸注：「食霜露之精以自潔也。」

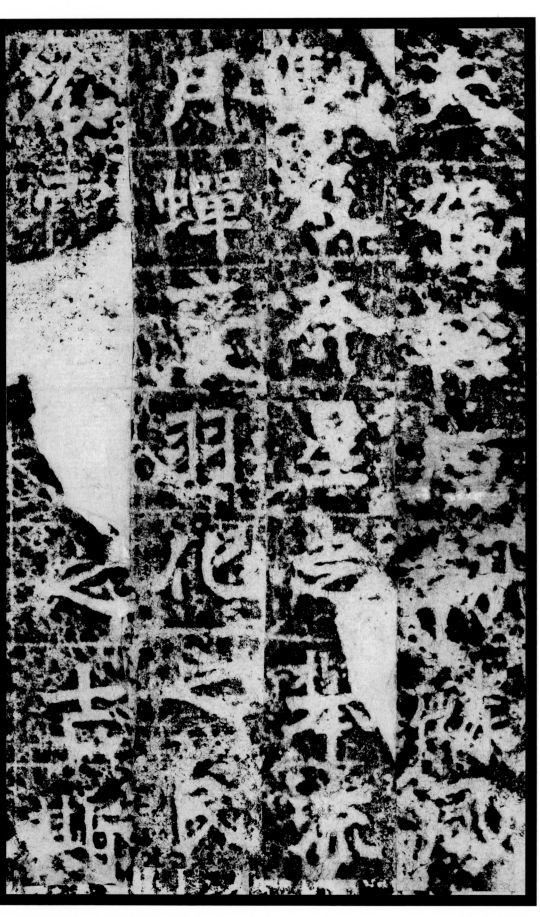

【碑陽】夫駕輕煙，勒麟鳳，／馳及奔星，走攀流／月。蟬變羽化之民，／飡霞（吸露）之士，斯／

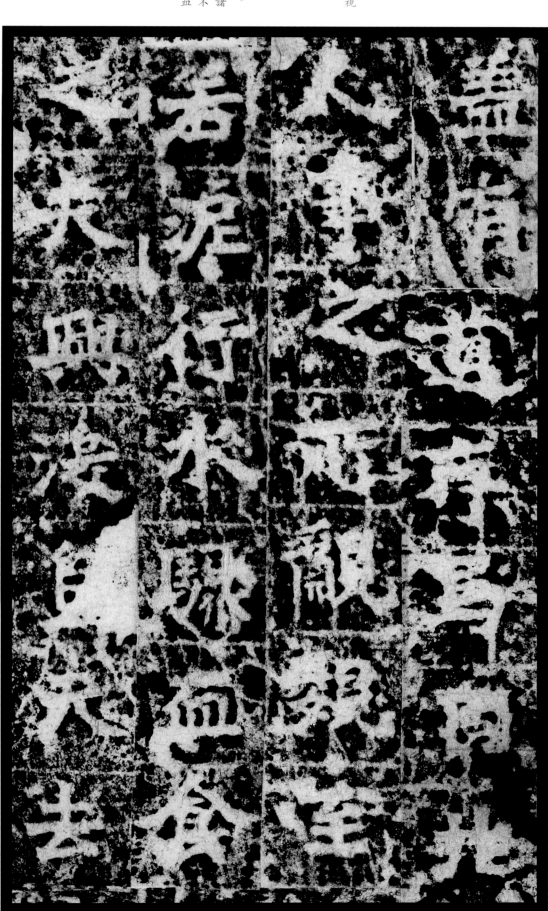

蓋有道存焉，固非／人事之所覬覦。至／若泥行水驟血食／之夫，興没自天，去／

血食：祭祀殺牲之人，以取血故稱。
《漢書・高帝紀下》：「故粵王亡諸
世奉粵祀，秦侵奪其地，使其社稷不
得血食。」顏師古注：「祭者尚血
腥，故曰血食也。」

觀觀：觀看，洞見。覷，以目好視
之。覯，同「睺」，目視。
觀觀：觀看，洞見。觀，以目好視

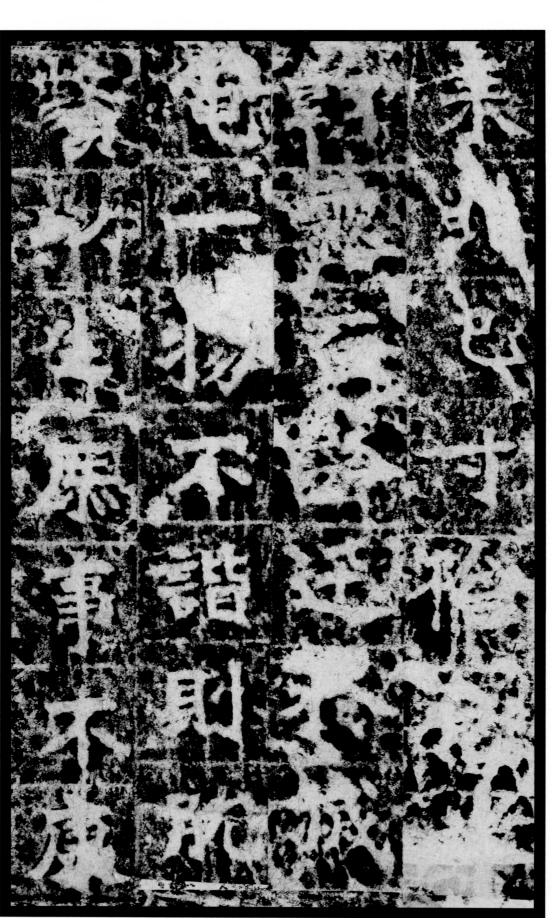

胅贅：即「疣贅」，泛指肉瘤毒瘡。

庶事：諸事。

來非已。寸陰危於／朝露，百齡迅於滅／電。一物不諧，則胅／贅以生；庶事不康，／

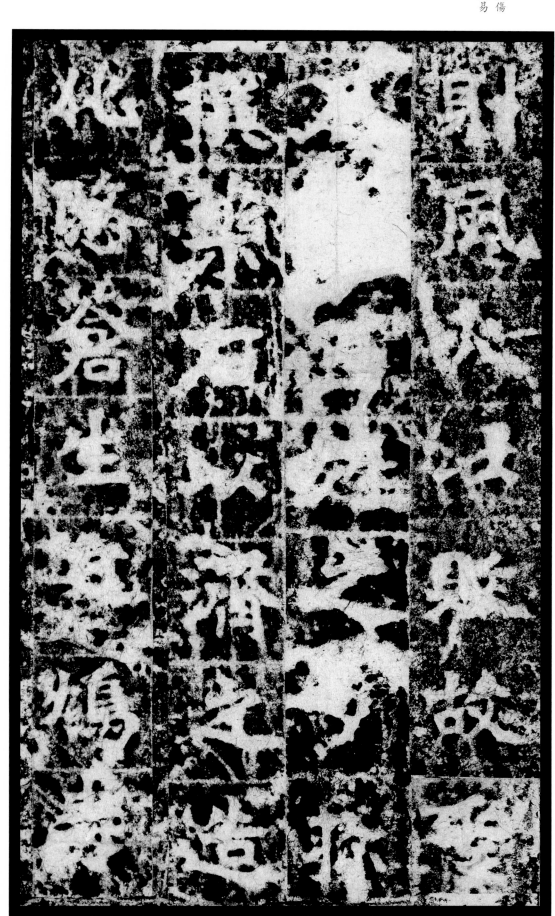

則風火以敗。故聖 / 人口百姓之多疹， / 撰藥石以濟之；造 / 化愍蒼生之鴆毒， /

經方：泛指古代醫書所記載的藥方藥劑。《漢書·藝文志》：「經方者，本草石之寒溫，量疾病之淺深，假藥味之滋，因氣感之宜，辨五苦六辛，致水火之齊，以通閉解結，反之於平。」

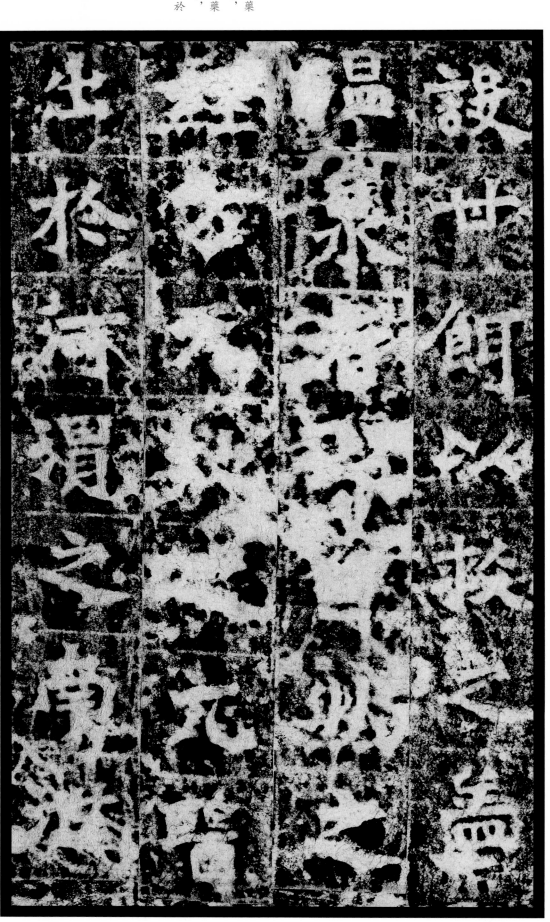

設甘餌以救之。蓋 ／ 溫泉者，乃自然之 ／ 經方，天地之元醫， ／ 出於河渭之南，泄 ／

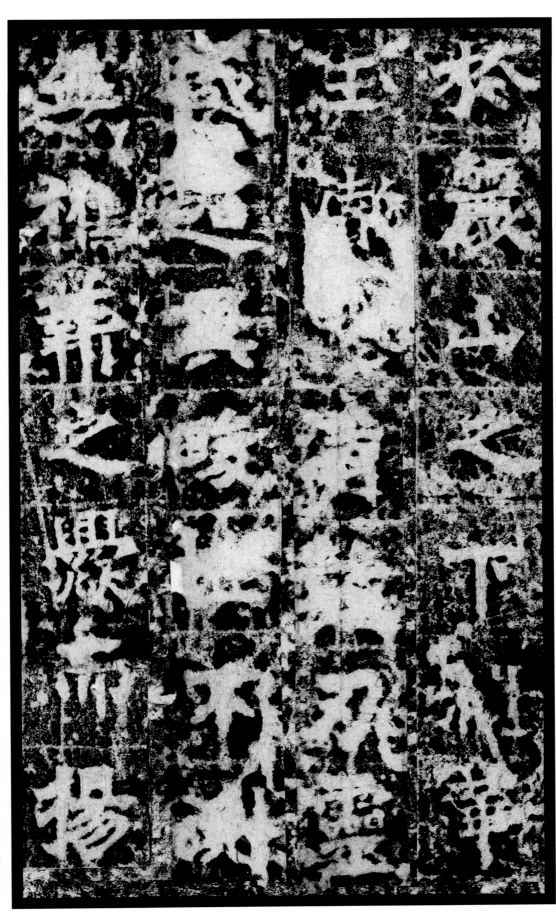

於麗山之下。淵華 ／ 玉澈，口清數刃。靈 ／ 感超異，畯極不測。 ／ 無樵薪之暴，而揚 ／

刃：同『仞』。

畯：同『峻』。

爨：升火起灶。

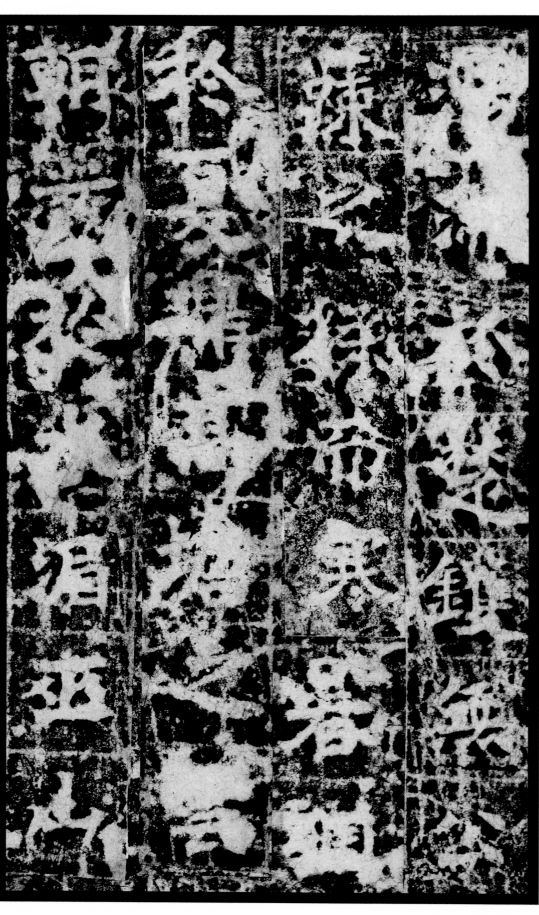

楚鑊：楚国鑊鼎，春秋戰國時烹煮犧牲的禮器。

公蔌：即「公餗」，鑊鼎中烹煮的美味盛饌。

水湄：水边。

高塘之雲、巫山之雨：典出《文選》收宋玉《高唐賦》。戰國時，楚襄王與宋玉遊於雲夢澤中高唐觀，望其臺上獨有雲氣變化，因問，答曰：「昔者先王嘗遊高唐，怠而晝寢，夢見一婦人曰：『妾巫山之女也，爲高唐之客。聞君遊高唐，願薦枕席。』王因幸之。去而辭曰：『妾在巫山之陽，高丘之阻，旦爲朝雲，暮爲行雨，朝朝暮暮，陽臺之下。』旦朝視之如言。」高塘，即『高唐』。

湯沸於楚鑊；無公／蔌之探，而寒暑調／於夏鼎。高塘之雲，／朝發於水湄；巫山／

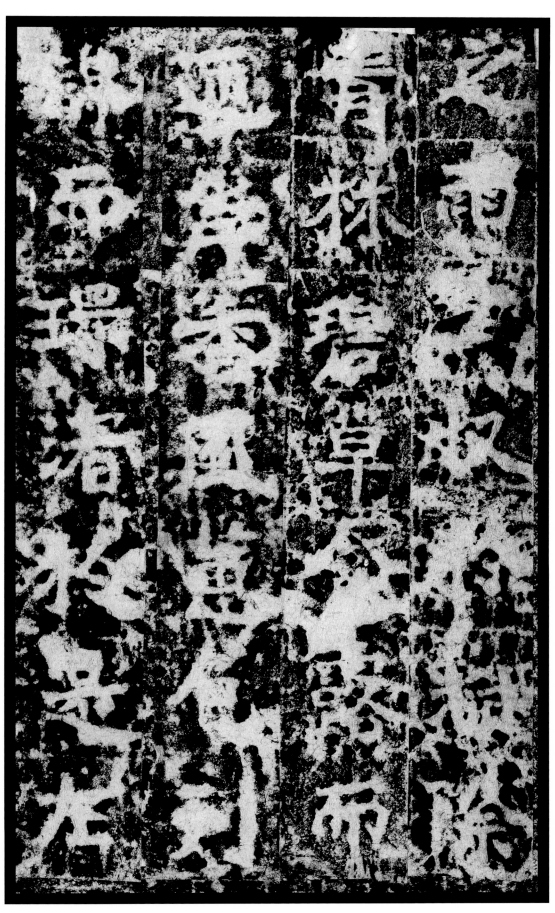

之雨，夕收於淵際。／青林碧草，含露而／迤岸；香風蕙色，列／錦而環渚。於是左／

迤：古同「迆」，環繞。

蕙色：和美艷麗之色。蕙，香草。

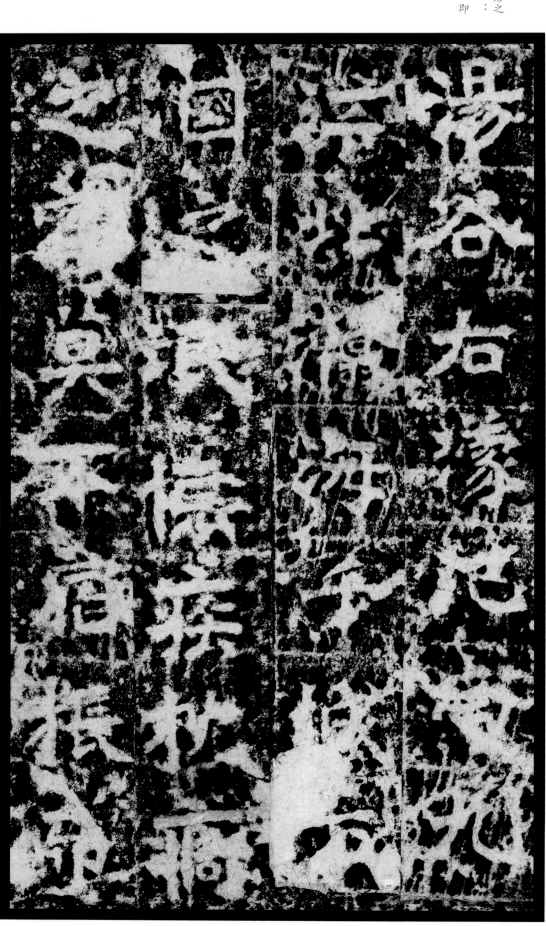

湯谷、濛汜：古代神話中日出日落之處。語出《楚辭》收屈原《天問》：「出自湯谷，次於蒙汜。」濛汜，即『蒙汜』。

泯：民衆。

疴：病。

粮：糧食。

湯谷，右濛汜，南九／江，北瀚海，千城萬／國之泯，懷疾枕疴／之客，莫不宿粮而／

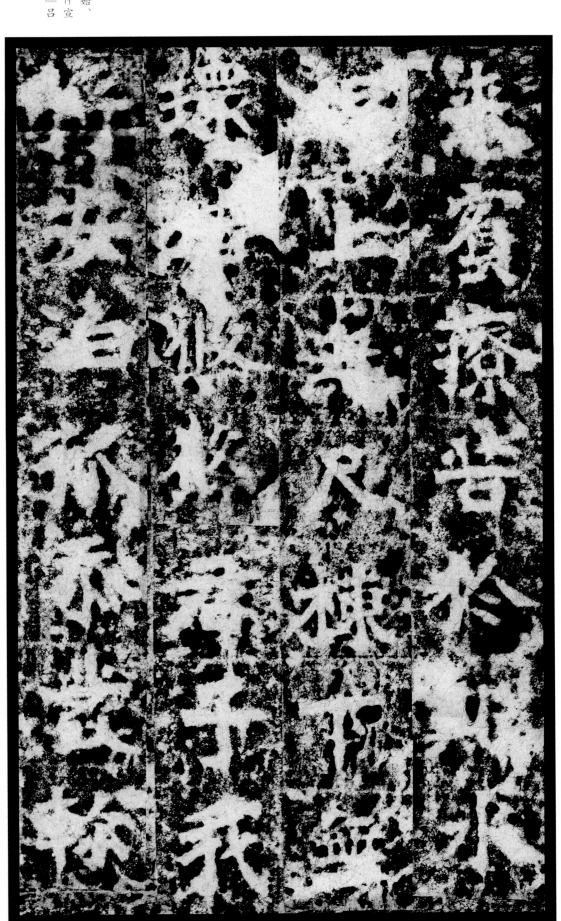

來賓，療苦於斯水。／但上無尺棟，下無／環堵，悠悠君子，我／將安泊。孤忝發軔／

孤：撰文者元萇自稱。

發軔：原指車子出發，後借指開始、啟動。《文選》收曹植《王仲宣誄》：「發軔北魏，遠迄南淮。」呂向注：「軔，車也。」

紫漢：猶言「紫霄」，高空、天空。

弱年敷仕：讓年少者入學接受禮樂教化，得以入仕爲官。弱年，弱冠之年，古代男子二十歲行冠禮，故稱。敷，教化、學習。

既歷通顯，朝望已隆：履歷聲名既已通達顯耀，朝廷中威望也已蔚爲盛大。

爰自常伯：此指元裒是皇帝心腹重臣。爰，語助詞。常伯，周代官名，管理民事之臣，從諸伯中選拔，故名。《尚書·周書·立政》：「王左右常伯、常任、準人、綴衣、虎賁。」蔡沉注：「有牧民之長，曰常伯。」後因以稱皇帝近臣，如侍中、散騎常侍等。

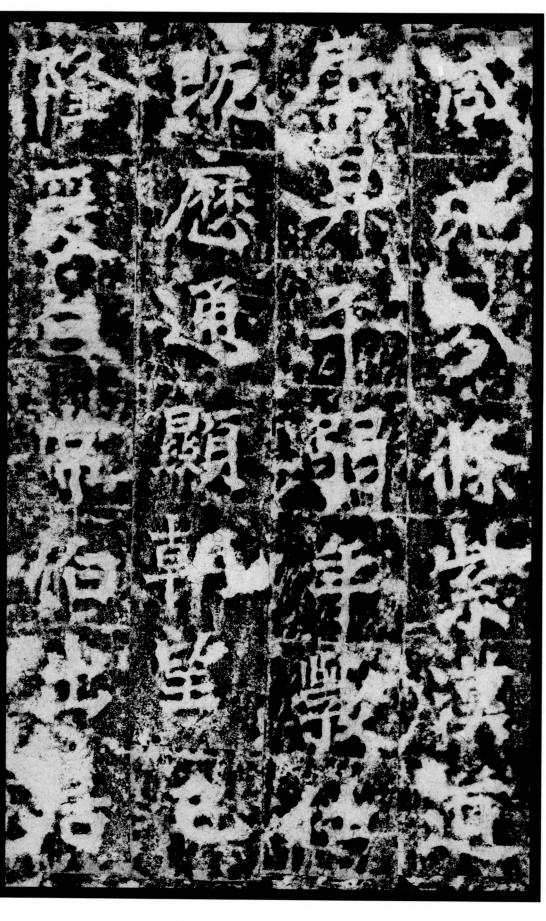

咸池，分條紫漢，道／屬昇平，弱年敷仕，／既歷通顯，朝望已／隆，爰自常伯，出居／

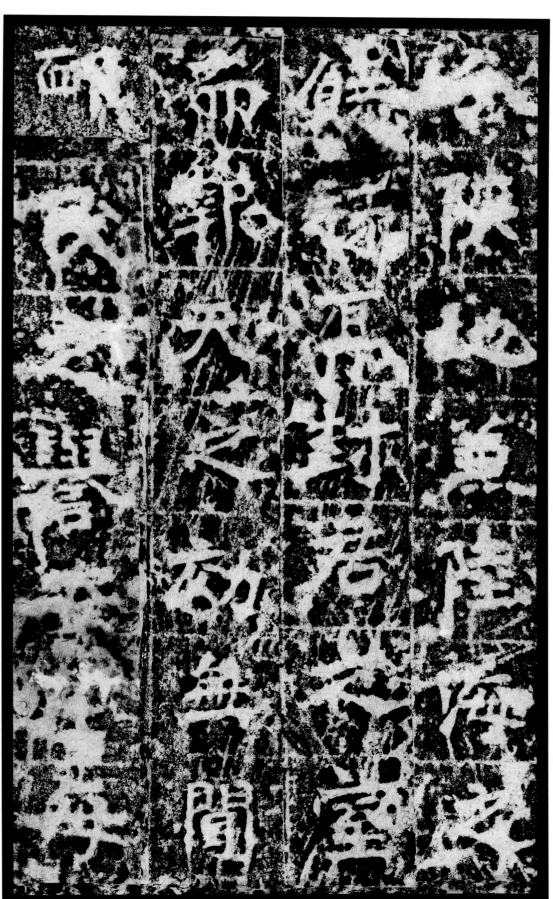

分陝。地兼陸海之／饒，祿厚封君之室，／而報天之効無聞，／邮民之譽安在？每／

出居分陝：指離開中央，出任地方長官。陝，今陝西省陝縣。周武王病逝後，周成王年幼而天下未穩，便由周公旦和召公奭輔政，二人將周土依陝而分，各治其域。《史記·樂書》：「五成而分陝，周公左，召公右。」後指出任地方長官。《三國志·魏志·高堂隆傳》：「今既無衛侯、康叔之監，分陝所任，又非旦奭。」

邮：同「恤」，體恤。

乂：古同『五』。清嚴可均《全後魏文》等皆録作『人』，亦通。

侚：同『備』。

迺：同『乃』。

剪：同『翦』，削除。

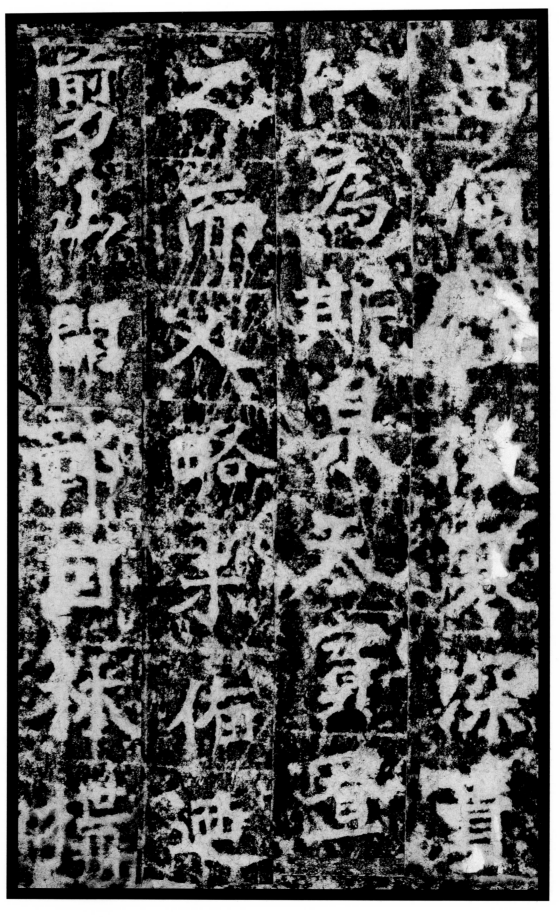

思傾口微寒深責，／以爲斯泉天實置／之，而乂略未侚。迺／剪山開鄣，因林構／

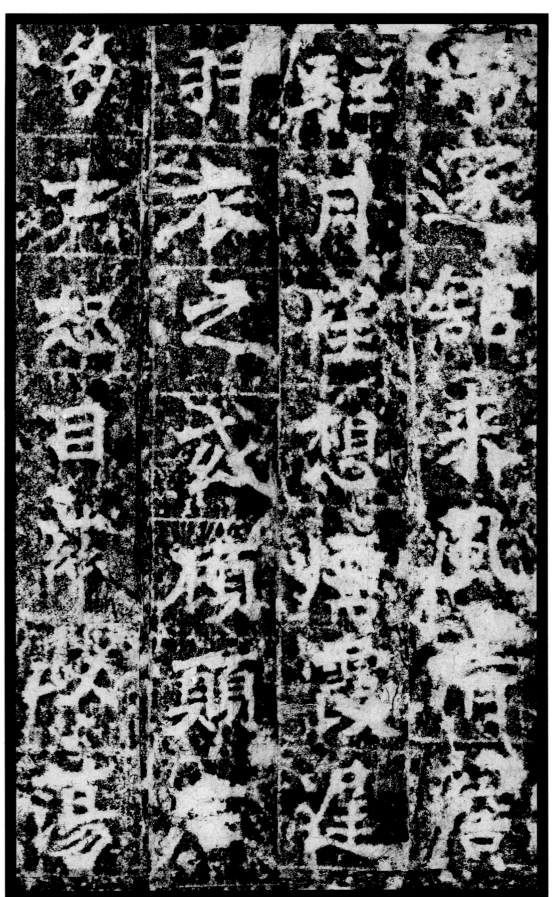

宇，邃館來風，清簷／駐月。望想煙霞，遲／羽衣之或顧⋯顧言／多士，恕目茲以蕩／

顧⋯同「顧」。

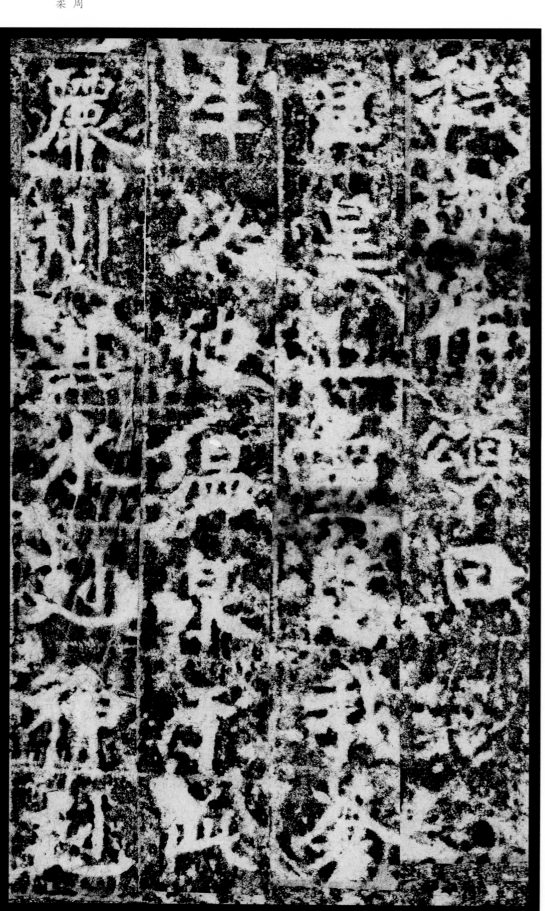

麗川：即驪山。

剋：同「克」，能够。《尚書·周書·洪範》：「二曰剛克，三日柔克。」鄭玄注：「克，能也。」

穢。迺作頌曰：／皇皇上靈，愍我蒼／生。泌彼溫泉，於此／麗川。其水剋神，剋／

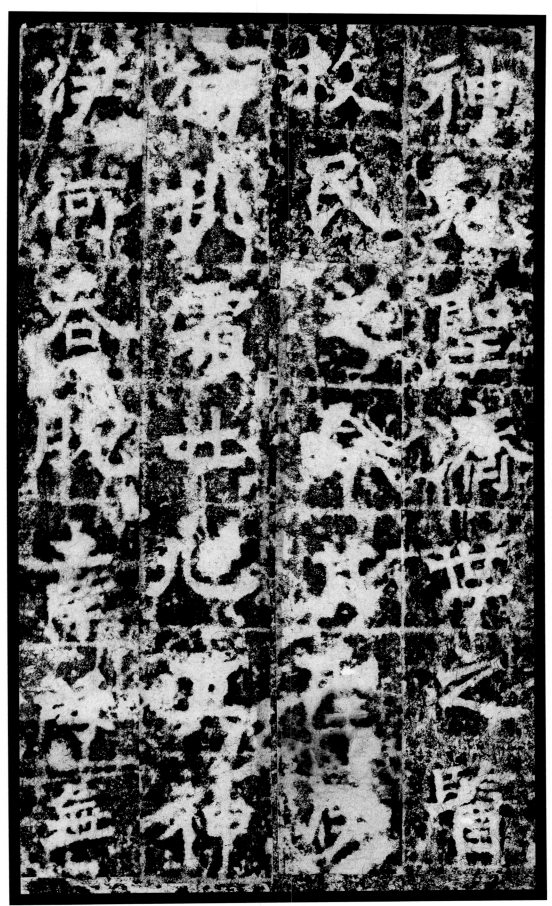

神剋聖。濟世之醫，／救民之命。其聖伊／何？排霜吐旭。其神／伊何？吞朓去毒。無／

虞淵：古代傳說中日落之處。語出《淮南子‧天文訓》：『日至於虞淵，是謂黃昏。』

湯谷：古代傳說中日出之處。屈原《天問》：『出自湯谷，次於蒙汜，自明及晦，所行幾里？』

拒：佔據。

疇：耕治之田。

畛：田間小路。

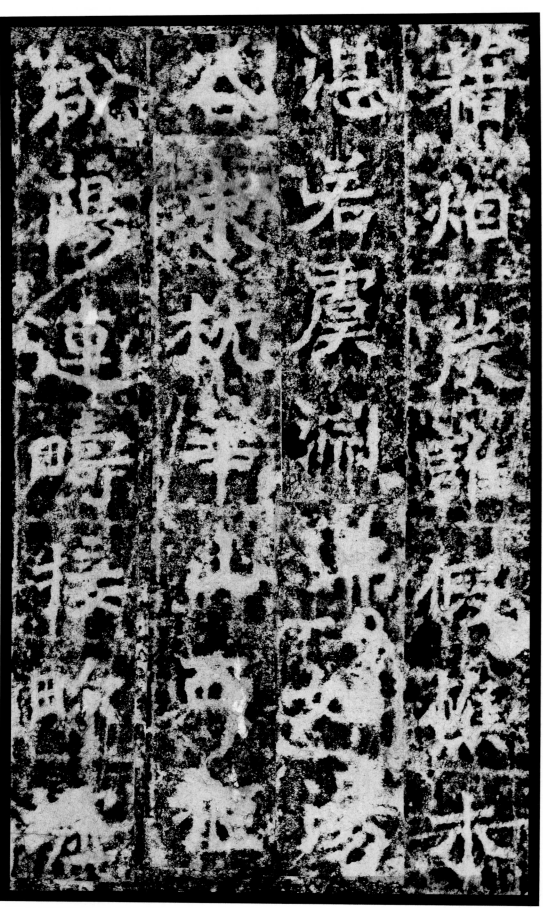

藉煙炭，誰假樵木。／湛若虞淵，沸如湯／谷。東枕華山，西拒／咸陽。連疇接畛，墟／

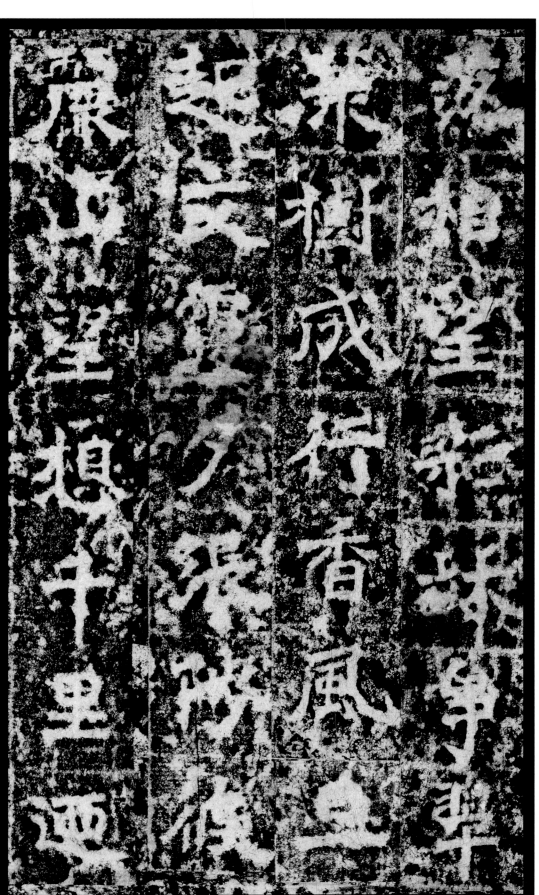

菉：同「绿」。

落相望。彩林争翠，／菉树成行。香风旦／起，文霞夕张。陟彼／丽山，望想千里。迤／

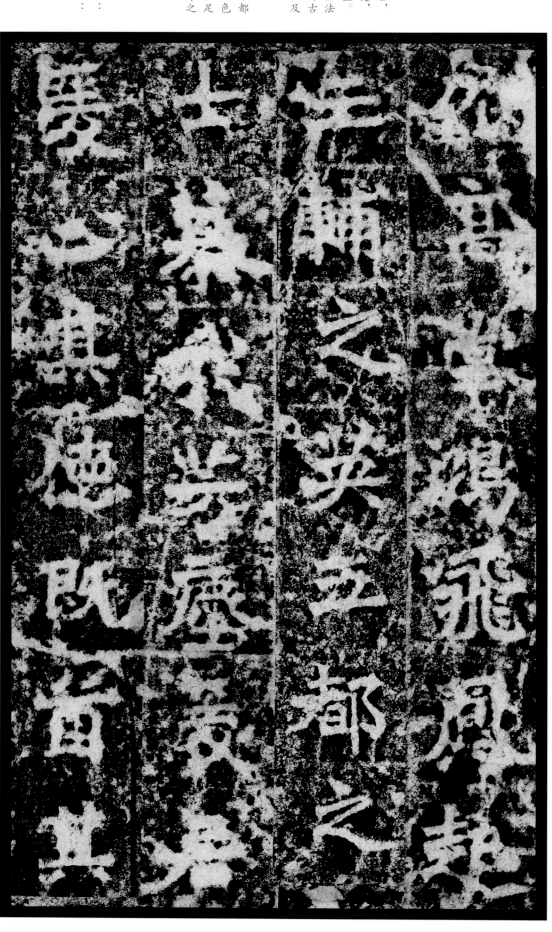

三輔：西漢治理京畿地區之長官名，分別爲主爵中尉，左內史，右內史，合稱「三輔」。後指京城附近地區。《漢書·景帝紀》：「三輔舉不如法令者，皆上丞相御史請之。」顏師古注：「此三輔者，謂主爵中尉，及左、右內史也。」

五都：五方都會，泛指各地繁華都市。《文選》收宋玉《登徒子好色賦》：「臣少曾遠遊，周覽九土，足歷五都。」李善注：「五都，五方之都。」

茜：《康熙字典》：「《疏》：『茜，亦遠久之義。』」又《博雅》：「茜，熟也。」

作高堂，鴻飛鳳起。／三輔之英，五都之／士，慕我芳塵，爰居／爰止。其德既茜，其／

〇二六

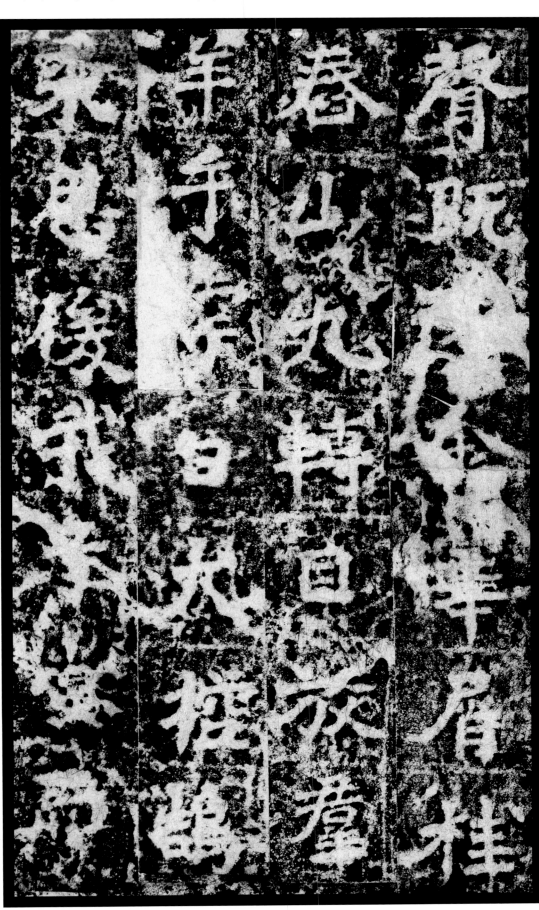

聲既遠。金華屑桂，／春山九轉。目放羣／羊，手口白犬。控鵠／來思，俊我于堂。而……／

金華：指金華山石室中得道仙人皇初平，又名『黃初平』『黃大仙』。據晉葛洪《神仙傳》載，其十五歲外出牧羊，有道士見其良謹，攜至金華山石室中習道，四十餘年不復念家。其兄尋索歷年不得，後經道士指引，言有牧羊兒。乃見，兄問羊何在，皇初平叱白石成羊數萬頭。後兄弟二人學道成仙。宋羅泌《路史·餘論二·赤松石室》：『酈氏《水經》亦謂赤松子遊金華山，自燒而化……乃皇初平爾，初平亦赤松子也。』此處泛指得道仙人。

春山：古代傳說中的神山。

九轉：道教煉丹有一至九轉，一轉爲一次提煉，故以九轉爲貴。晉葛洪《抱樸子·金丹》：『一轉之丹，服之三年得仙。二轉之丹，服之二年得仙。……九轉之丹，服之三日得仙。』其轉數多，藥力盛，故服之用日少，而得仙速也。

控鵠：猶言『控鶴』，指得道成仙。據漢劉向《列仙傳·王子喬》載，周靈王太子王子喬喜吹笙、學鳳鳴，道士浮丘公引其上嵩山，三十年後，有人找到他，他說：『告我家七月七日待我於緱氏山巔。』時至，王子喬騎白鶴於山頂向衆人招手示謝，數日乃去。

後魏《溫泉銘》，不著人名氏，作頌者自稱曰『孤』，其額曰：『雍州刺史、松滋公元萇溫泉頌。』蓋萇始立室於泉上，而作此頌碑。古人摩挲光如鏡，呼爲『頗黎碑』。

—元·駱天驤《類編長安志》

東行即華清宮故址，上有三清殿，前臥一巨鐘，視其款，乃華清物。又有二碑，右爲後魏《溫泉頌》，惜多剝落。

—明·都穆《遊名山記》

雍錄殿側有魏《溫泉頌碑》，其石瑩徹，見人形影，宮人號『玻璃碑』。

—清·畢沅《關中勝迹圖志》

周太祖割據關隴，軍國多虞，未皇文教。其時文士惟有冀儁、趙文淵。及平江陵，始得王褒。褒、儁之書今不傳於世，文淵於碑牓是其所長，所書驪山《溫泉頌》石刻見存，其篆額筆法凡劣，又不合六書，以視石鼓文，豈止霄壤。使石鼓出自宇文之世，究是何人所書，豈得寂爾無聞。

—清·汪中《述學》

方整古厚，惜剝落太甚，篆額殊奇怪。

—清·楊守敬《激素飛清閣評碑記》

北碑《楊大眼》《始平公》《鄭長猷》《魏靈藏》，氣象揮霍，體裁凝重，似《受禪碑》，《張猛龍》《楊翬》《賈思伯》《李憲》《張黑女》《高貞》《溫泉頌》等碑，皆其法裔。

—清·康有爲《廣藝舟雙楫》

太和之後，諸家角出，奇逸則有若《石門銘》……莊茂則有若《孫秋生》《長樂王》《太妃侯》《溫泉頌》……統觀諸碑，若遊群玉之山，若行山陰之道，凡後世所有之體格無不備，凡後世所有之意態亦無不備矣。

—清·康有爲《廣藝舟雙楫》

何言有魏碑可無周碑也？古樸之《靈廟》，奇質之《時珍》，不如《皇甫擬》；精美之《強獨樂》，不如《楊翬》；峻整之《賀屯植》，不如《溫泉頌》。

—清·康有爲《廣藝舟雙楫》

穆子容得《暉福》之豐厚，而加以雄渾，自餘《惠輔造像》《齊郡王造像》《溫泉頌》《藏質》皆此體。

—清·康有爲《廣藝舟雙楫》

古今之中，唯南碑與魏爲可宗，可宗爲何？曰：有十美。一曰魄力雄強，二曰氣象渾穆，三曰筆法跳越，四曰點畫峻厚，五曰意態奇逸，六曰精神飛動，七曰興趣酣足，八曰骨法洞達，九曰結構天成，十曰血肉豐美。是十美者，唯魏碑、南碑有之……《暉福寺》爲豐厚茂密之宗，《穆子容》《梁石闕》《溫泉頌》輔之。

—清·康有爲《廣藝舟雙楫》

《溫泉頌》如龍髯鶴頸，奮舉雲霄。

—清·康有爲《廣藝舟雙楫》

圖書在版編目（CIP）數據

溫泉頌/上海書畫出版社編. ——上海：上海書畫出版社，
2022.1
（中國碑帖名品二編）
ISBN 978-7-5479-2794-6
Ⅰ. ①溫… Ⅱ. ①上… Ⅲ. ①楷書-碑帖-中國-北魏
Ⅳ. ①J292.23
中國版本圖書館CIP數據核字（2022）第005141號

中國碑帖名品二編［六］

溫泉頌

本社 編

責任編輯	馮 磊
審 讀	陳家紅
圖文審定	田松青
責任校對	倪 凡
封面設計	王 崢
整體設計	馮 磊
技術編輯	包賽明

出版發行 ⑨ 上海世紀出版集團 上海書畫出版社
地址 上海市閔行區號景路159弄A座4樓
郵政編碼 201101
網址 www.shshuhua.com
E-mail shcpph@163.com
經銷 各地新華書店
印刷 上海雅昌藝術印刷有限公司
開本 710×889mm 1/8
印張 4.5
版次 2022年6月第1版
印次 2022年6月第1次印刷
書號 ISBN 978-7-5479-2794-6
定價 45.00元